Prologue

Autrefois les Grecs et d'autres peuples étaient réunis autour de la mer Méditerranée, « comme des grenouilles autour d'un étang ... " , comme le dit Platon , y ont vécu et y ont créé de grandes civilisations.

L'un des visages les plus authentiques de notre culture populaire est nos contes traditionnels. Ceux ci de bouche à oreille, de génération en génération sont parvenus jusqu'e chez nous. Nous les avons accueillis très respectueusement et nous les transmettons aux générations futurs, comme le veut la tradition.

Nous les enregistreurs nous sommes nés et nous sommes grandis dans le coeur de la plaine de Thessalie. Les grands-parents remplissaient de nombreuses nuits de rêve nous racontant vieilles fables. Dans la lueur de lumière d'une vieille lampe à huile, où plus d'ombres remplissaient la salle au lieu de l'éclairer, les héros de contes de fées prenaient vie, et tantôt nous effrayaient.

Sept + un contes de fées Thessaliens intemporels, instructifs et magiques, tirés des meilleurs moments de notre culture populaire sont prêt à divertir nos enfants et tous les enfants du monde.

Antidote à la tristesse, c'est la joie.

Antidote à la haine, c'est l'amour.

La langue des grenouilles est notre première histoire de cette série contenant les deux à la fois!

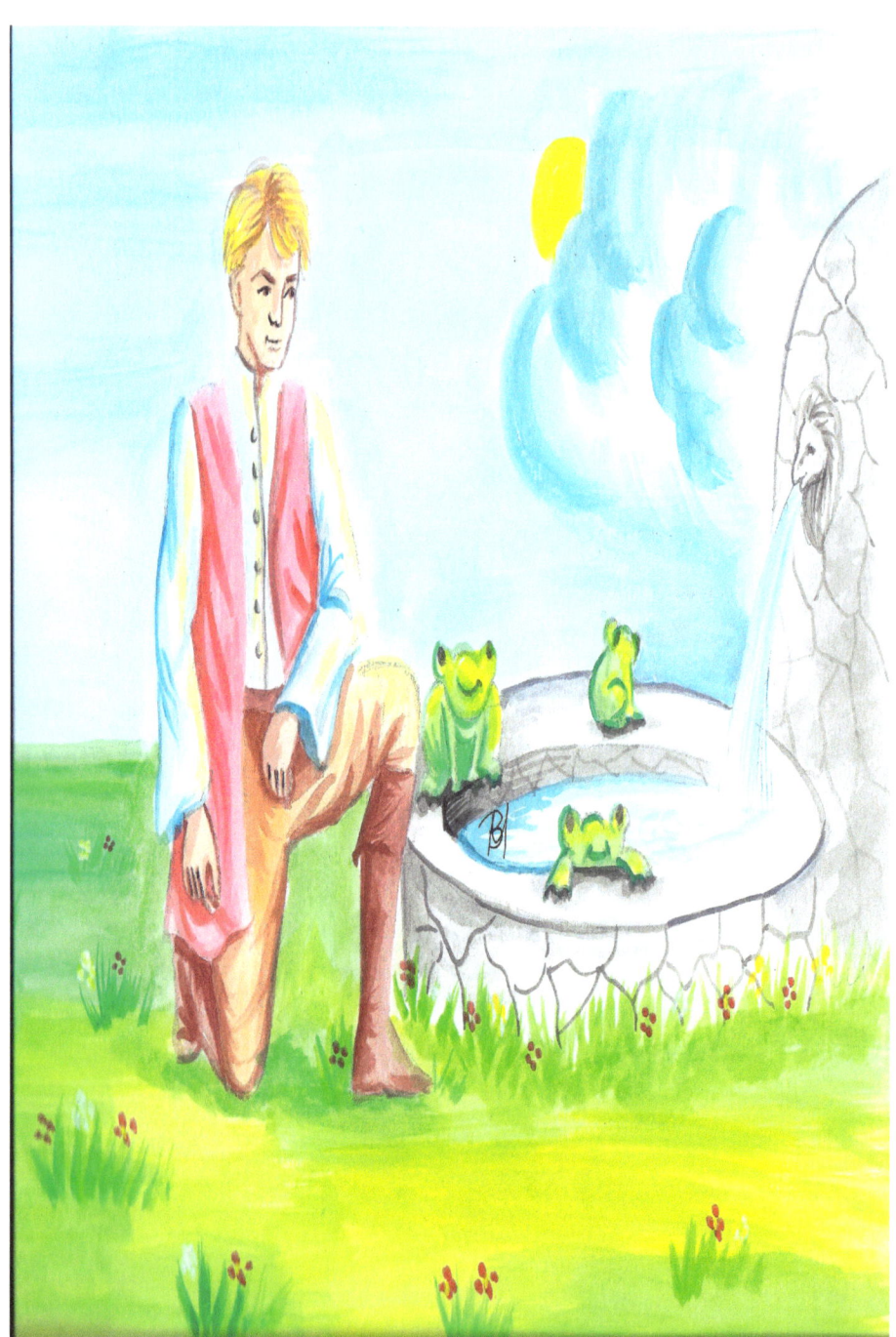

La langue des grenouilles.

Il était une fois deux amis.

Un jour ils ont décidé d'aller chercher leur fortune.

Alors le lendemain ils sont partis et chemin après chemin, vers midi, ils se sont arrêtés devant un cours d'eau pour se reposer. Une fois rassasiés ils se mirent à parler.

-Eh bien, ce n'est pas mal ici, tu entends comment elles chantent ces grenouilles, disait l'un d'eux.

-Oh quelle mélodie que cela, si seulement je pouvais comprendre ce qu'elles disent, poursuivait le même.

-Ça me donne envie de rester ici pour apprendre leur langue continuait-il.

Bientôt il commençait à faire nuit.

-Allez on y va, avant qu'il soit trop nuit, dit son ami.

-Moi je ne pars pas, va-t-en toi, moi j'y reste jusque que j'apprenne leur langue, redit il.

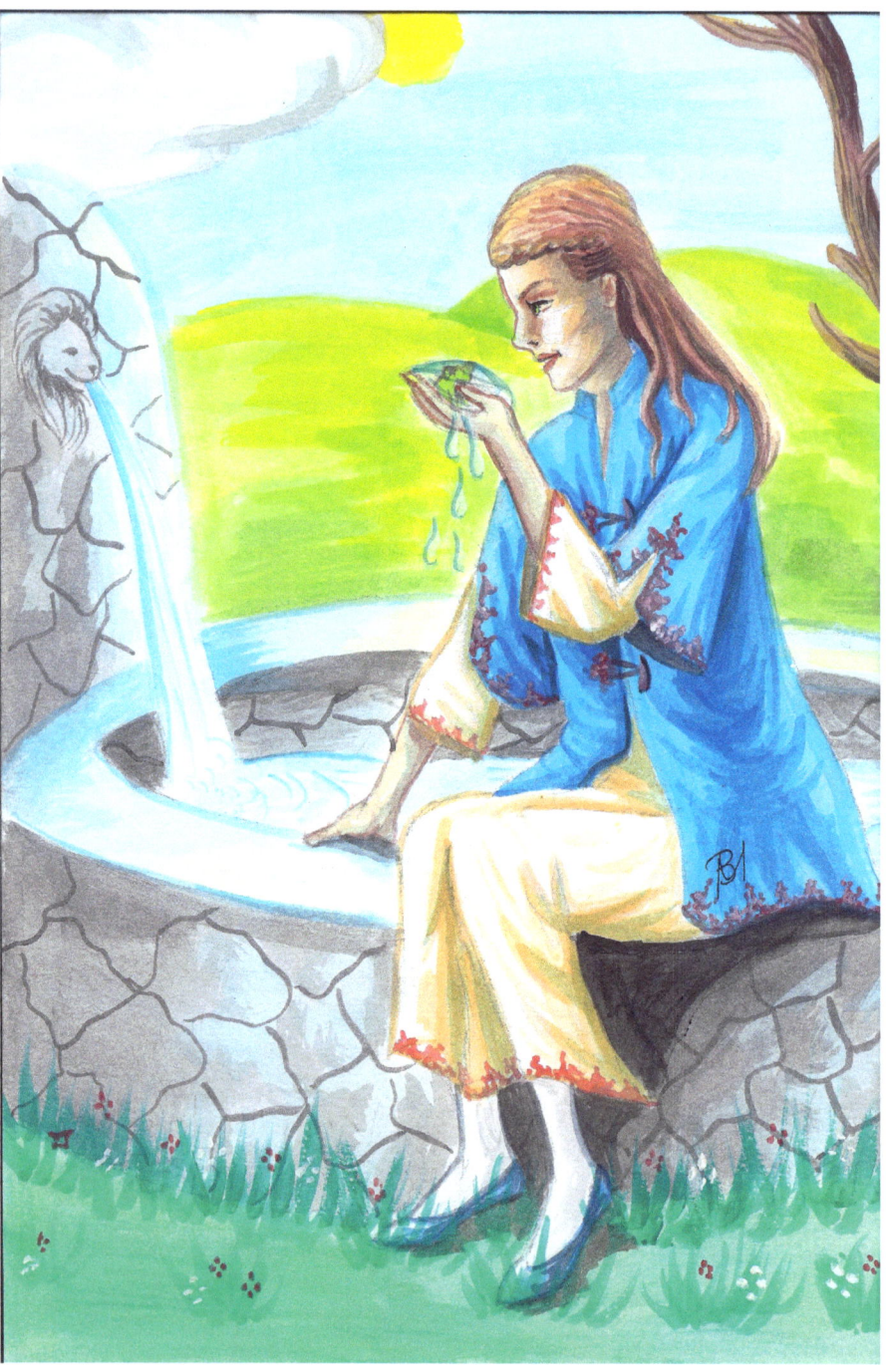

- Mais que dis tu? Est-ce possible d'apprendre la langue des grenouilles?

-Moi je vais l'apprendre.

-Allons-y, partons, dit son ami qui voulait partir.

-Non, je ne viens pas, pars tout seul.

Eh alors puisque il ne pouvait rien faire, son ami s'est levé et partit faisant ses adieux. L'autre est resté là, auprés du cours d'eau en compagnie des grenouilles.

Les grenouilles croassaient et lui il les écoutait.

Les grenouilles croassaient et lui il les écoutait.

Et c'était comme ça jusqu'il ait appris leur langue. Ils arrivaient , même à se communiquer très bien entre eux.

Il est resté là une semaine, deux semaines, trois semaines, le temps y passait.

Alors un jour, la princesse de ce pays est allée en promenade à la campagne avec sa compagnie.

Apres avoir joué elle a eu soif et s'est penchée boire de l'eau fraîche dans une fontaine près dù cours d'eau où se trouvaient les grenouilles. Mais comme elle était très assoiffée la princesse n'a pas fait attention et sans rien sentir elle a avalé un têtard.

Ils sont tous rentrés au palais et tout allait bien. Les jours passaient et le têtard s'est transformé en grenouille. Alors chaque fois que la princesse ouvrait sa bouche pour parler la grenouille anticipait et croassait devant sa gorge.

-Coax, coax, coax, croassait sans cesse la grenouille jusque qu' elle ferme sa bouche ébahie. Alors, le roi l'a emmené voir tous les médecins pour la guérir, mais en vain. Il a ordonné donc que celui qui guérirait la princesse – elle s'affaiblissait et amincissait tous les jours – l'épouserait.

Pendant ce temps la grenouille était affamée et gourmande. N' importe quoi la princesse avalait la grenouille ouvrait sa bouche et d'un coup le mettait dans son estomac sans rien ne puisse arriver au ventre de la princesse. Ainsi la princesse devenait maigre et la grenouille, mangeait sans arrêt.

Alors chaque fois que la princesse ouvrait sa bouche pour parler elle montait devant sa gorge et croassait.

Les nouvelles de la récompense sont arrivés un jour à notre ami qui parlait déjà la langue des grenouilles. Sans hésiter il se lève et va voir le roi.

-Majesté, moi je peux guérir la princesse à condition que vous fassiez ce que je vous demande. Alors ils emmènent la princesse devant lui, il la regarde et dit:

-Ce n'est rien majesté.

-Comment on fera sortir la grenouille de son ventre, demande le roi.

-On le fera sortir mais pour cela je dois rester seul avec la princesse.

-Et je la laisserai toute seul avec toi ? dit le roi.

-Comme vous voulez, mais si moi je ne reste pas seul avec elle je ne pourrai rien faire dit notre ami.

Le roi n'avait pas le choix et il obéit à sa demande.

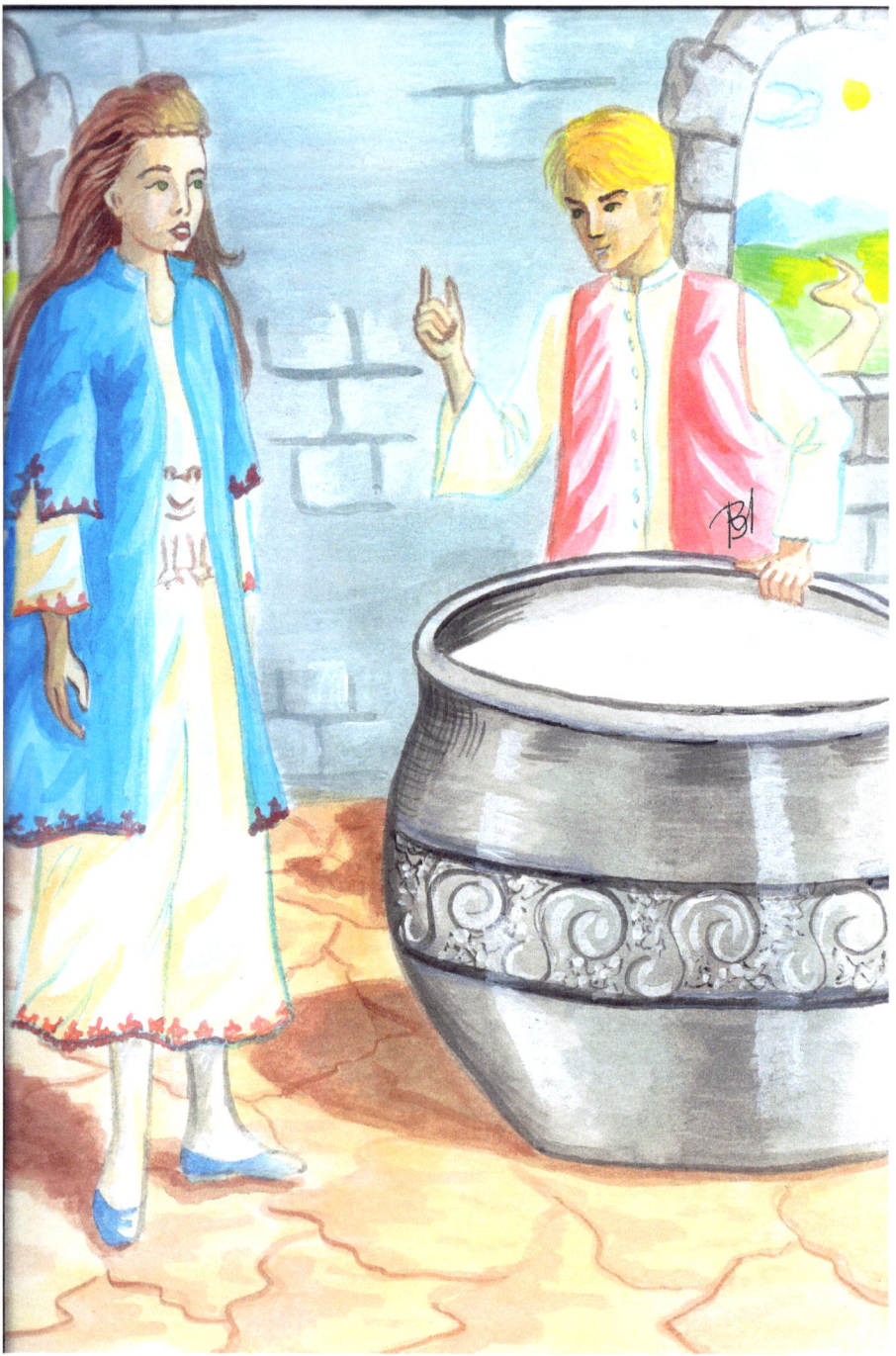

-Apportez moi un chaudron avec du lait frais et laissez nous tous seuls, ordonne nôtre ami.

Le chaudron au lait arrive et est déposé devant la princesse.

-Maintenant, ma belle princesse penche au dessus du chaudron, dit- il.

La princesse obéit, il va à coté d'elle, commence à remuer le lait et à croasser comme un grenouille.

-Coax, coax, coax, eh mon copain qu' est - ce que tu fais dans le noir. Tu ne t'est pas fatiguée encore. Sors dehors, tout est un merveille ici pour t'offrir un peut du lait.

La grenouille croassait en disant:

-Je suis enfermée, il fait noir, je n'ai pas beaucoup d'espace, je ne peux pas sortir d'ici.

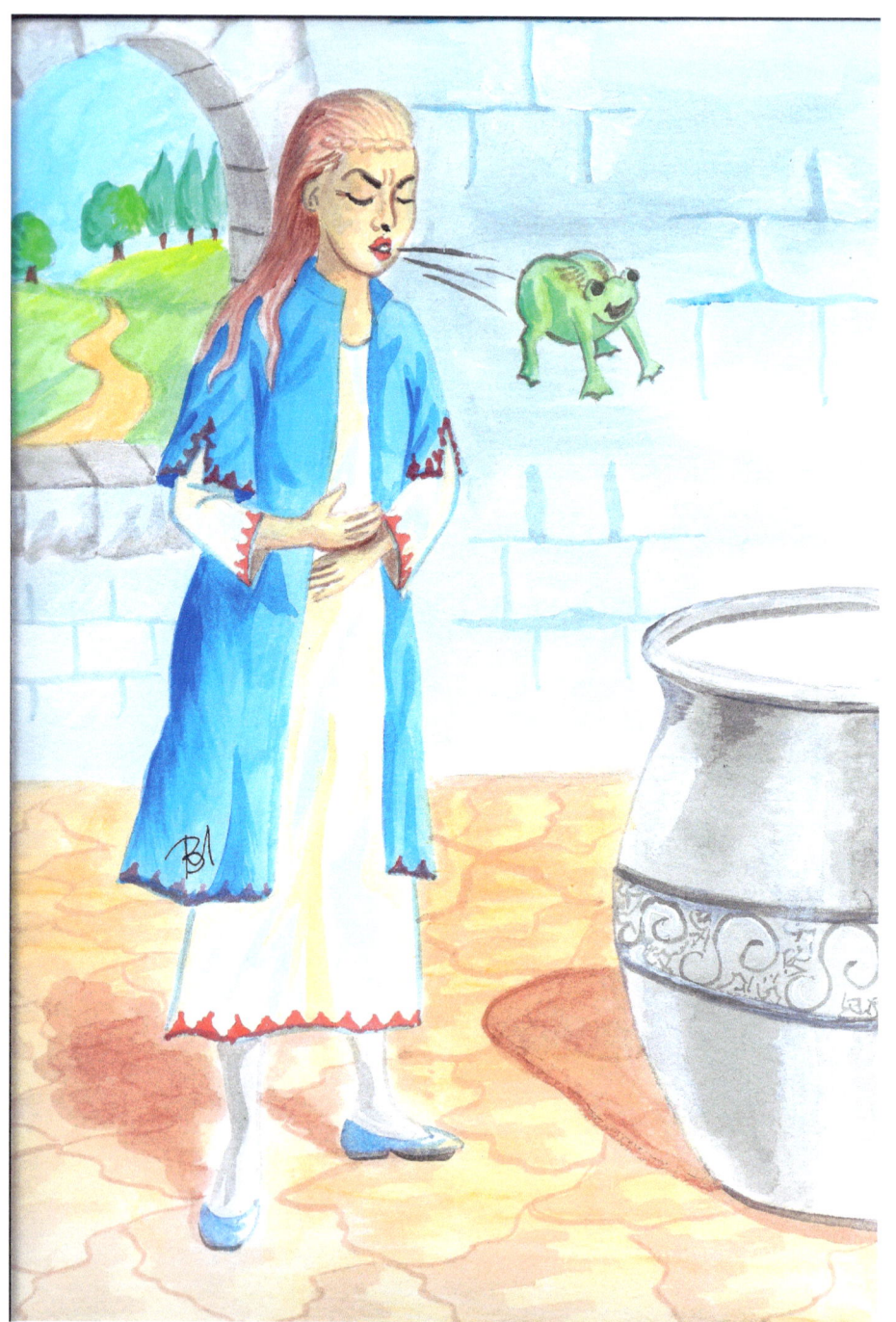

Notre ami insistait, il croissait comme elle et lui dit dans sa langue: -Sors je te dis.

- Je ne peux pas sortir, disait la grenouille et retournait au ventre de la princesse.

Notre ami continuait à remuer le lait et il répétait:

-Coax, coax, coax, pousse et tu sortiras.

-Coax, coax, coax, je ne peux pas sortir, répondait la grenouille.

-Coax, coax, coax, insistait notre ami, pousse je te dis et tu vas sortir.

A force de pousser la grenouille saute dehors et tombe dans le chaudron avec le lait: Un grenouille énorme la taille d'une paume. La princesse aussitôt l'a vu elle s'est évanouie d'un coup. Mais de qu'elle a récupéré ses sens elle a commençait à parler comme avant.

Le roi était fou de joie. Il a gardé sa parole et a donné sa fille au mariage avec le jeune homme.

Autant des merveilles, autant des vérités.

Πρόλογος

Μια φορά κι έναν καιρό γύρω από τη Μεσόγειο μαζεύτηκαν κάποτε οι Έλληνες και οι άλλοι λαοί , «σαν βάτραχοι γύρω από μια λίμνη ...», όπως λέει ο Πλάτωνας, έζησαν και δημιούργησαν μεγάλους πολιτισμούς!

Ένα από τα αυθεντικότερα πρόσωπα του λαϊκού μας πολιτισμού είναι τα παραδοσιακά μας παραμύθια. Από στόμα σε στόμα και από γενιά σε γενιά έφτασαν μέχρις εμάς. Εμείς τα πήραμε ευλαβικά στα χέρια μας και τα παραδίνουμε στις επόμενες γενιές, όπως θέλει η παράδοση.

Γεννηθήκαμε και μεγαλώσαμε στην καρδιά του Θεσσαλικού κάμπου. Οι παππούδες μας γέμιζαν πολλές ονειρεμένες νύχτες λέγοντας μας παλιά παραμύθια. Στο χαμηλό φως ενός λυχναριού ή μιας παλιάς λάμπας πετρελαίου, που περισσότερες σκιές γέμιζαν το δωμάτιο παρά το φώτιζαν, οι ήρωες των παραμυθιών ζωντάνευαν και πότε μας έκαναν να γελάμε και πότε να τρομάζουμε.

Επτά + ένα Θεσσαλικά διαχρονικά παραδοσιακά παραμύθια, διδακτικά και μαγικά, βγαλμένα μέσα από τις καλύτερες στιγμές του λαϊκού μας πολιτισμού είναι έτοιμα να ψυχαγωγήσουν τα παιδιά μας και όλα τα παιδιά του κόσμου!

Αντίδοτο της λύπης είναι η χαρά!

Αντίδοτο του μίσους είναι η αγάπη!

Η γλώσσα των βατράχων είναι το πρώτο μας παραμύθι αυτής της σειράς που τα έχει και τα δύο!

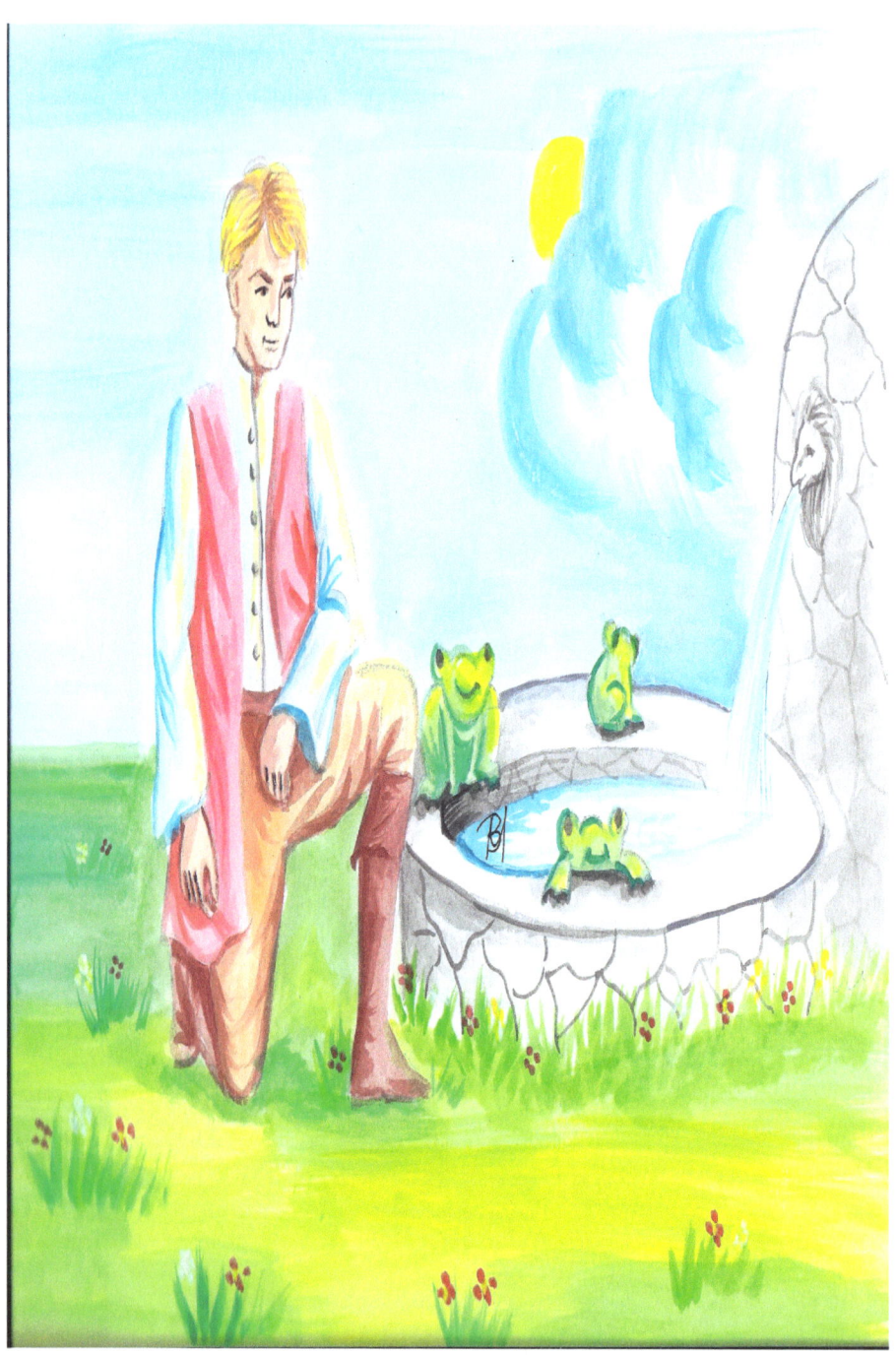

Η γλώσσα των βατράχων

Μια φορά κι έναν καιρό ήταν δυο φίλοι.

Μια μέρα αποφάσισαν να πάνε να βρούνε την τύχη τους.

Έτσι λοιπόν την άλλη μέρα κιόλας ξεκίνησαν και δρόμο παίρνουν δρόμο αφήνουν κατά το μεσημέρι σταμάτησαν να ξαποστάσουν σε μια βρύση.

Αφού απόφαγαν και ξεκουράστηκαν έπιασαν την κουβέντα:

-Μωρέ τι καλά πού 'ναι εδώ! Άκουσε τα βατράχια πως τραγουδάνε! Λες κι έχουν συναυλία! Έλεγε ο ένας.

-Μωρέ τι μελωδία είναι αυτή, αχ και να καταλάβαινα τι λένε. Έτσι μου 'ρχεται να μείνω εδώ για να μάθω τη γλώσσα τους, έλεγε και ξανάλεγε

Σε λίγο άρχισε να νυχτώνει.

-Άντε πάμε τώρα, θα μας πάρει η νύχτα, του λέει ο φίλος του.

- Εγώ δεν πάω πουθενά! Φύγε εσύ! Εγώ θα μείνω εδώ μέχρι να μάθω τη γλώσσα τους!

- Μα τι λες τώρα; Τρελάθηκες ; Είναι δυνατόν ποτέ να μάθεις τη γλώσσα των βατράχων;

- Εγώ θα τη μάθω!

-Βρε πάμε να φύγουμε σου λέω! Επιμένει αυτός.

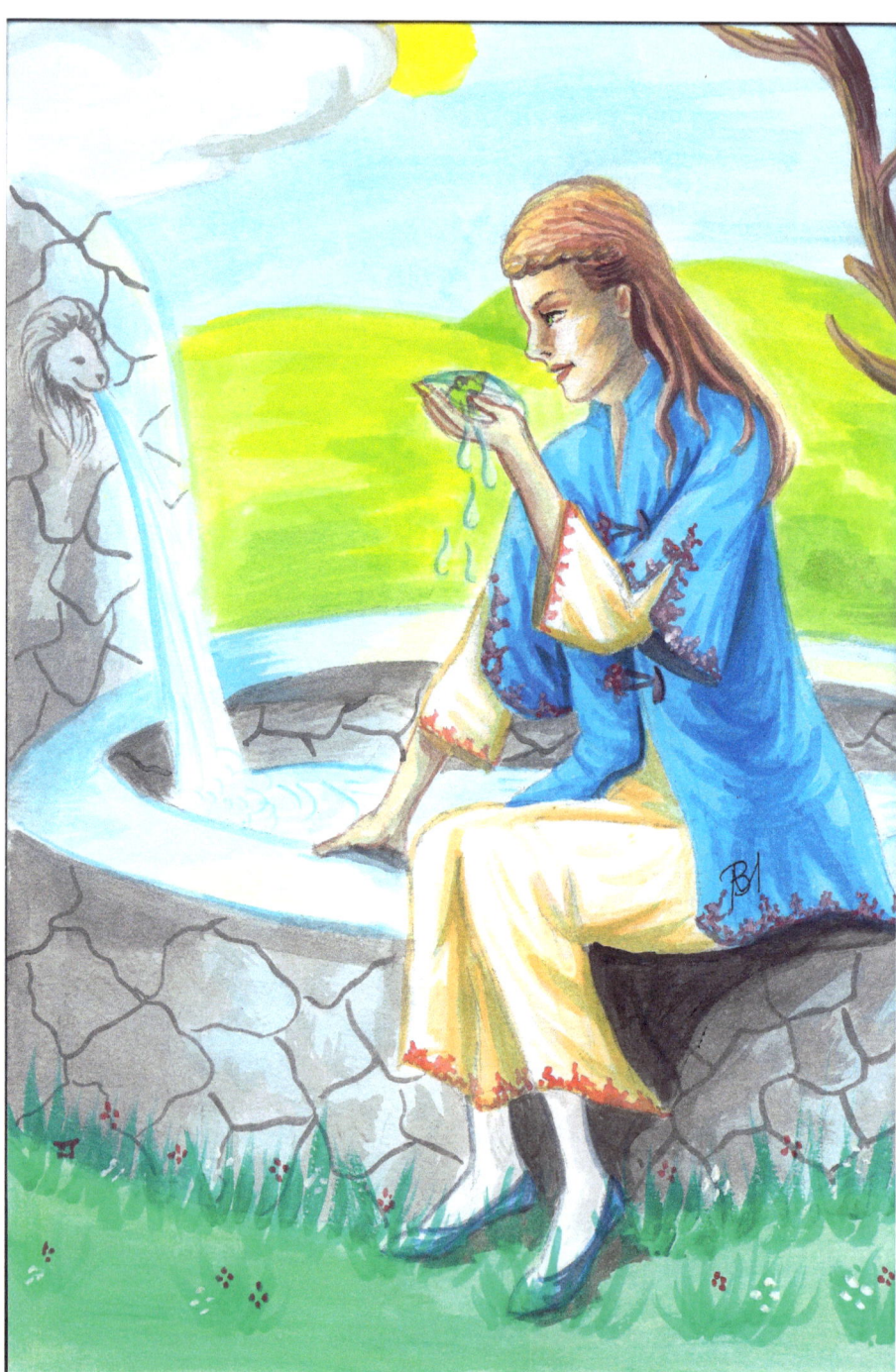

-Όχι, δεν έρχομαι, φύγε μόνος σου.

Ε, τι να κάνει τότε, είδε κι απόειδε ο φίλος του, δεν μπορούσε να τον πάρει με το ζόρι, τον χαιρέτησε λοιπόν, κι' έφυγε. Ο άλλος έμεινε εκεί.

Τραγουδούσαν τα βατράχια, άκουγε αυτός.

Τραγουδούσαν τα βατράχια, άκουγε αυτός.

Μέχρι που έμαθε τη γλώσσα τους, και συνεννοούνταν και πολύ καλά μάλιστα. Έκατσε μια εβδομάδα, έκατσε δύο, έκατσε τρεις, περνούσε ο καιρός.

Ε, που το πας που το φέρνεις, μια μέρα η βασιλοπούλα πήγε βόλτα με τη συνοδεία της στην εξοχή. Εκεί που έπαιζαν δίψασε κι έσκυψε σε μια δροσερή πηγή να πιει νερό. Πάνω στη βιασύνη της δεν πρόσεξε και κατάπιε ένα βατραχάκι. Ούτε που κατάλαβε τι έγινε. Γύρισαν στο παλάτι κι όλα ήτανε καλά.

Πέρναγαν οι μέρες και το βατραχάκι μεγάλωσε ώσπου έγινε βάτραχος. Έτσι κάθε φορά που η βασιλοπούλα άνοιγε το στόμα της για να μιλήσει, την προλάβαινε ο βάτραχος, έβγαινε επάνω στον λαιμό της και τραγουδούσε :

-Βρε κε κέξ κουάξ κουάξ, βρε κε κεξ, έσκουζε ο βάτραχος μέχρι που εκείνη έκλεινε το στόμα της σαστισμένη.

Την πήγαινε από εδώ ο βασιλιάς, την πήγαινε από εκεί να τη γιατρέψει, όμως γιατρειά πουθενά δεν έβρισκε.

Έβγαλε λοιπόν φιρμάνι πως όποιος θα έκανε καλά τη βασιλοπούλα, που κάθε μέρα μαράζωνε κι αδυνάτιζε, θα την έπαιρνε για γυναίκα του.

Ο βάτραχος στο μεταξύ ήταν αχόρταγος και λαίμαργος. Ότι έτρωγε η βασιλοπούλα, άνοιγε αυτός πρώτος την στοματάρα του και χλάπ το κατάπινε πριν προλάβει να φτάσει το φαΐ στην κοιλίτσα της.

Έτσι η βασιλοπούλα έμενε συνέχεια νηστική κι όσο αυτή αδυνάτιζε τόσο ο βάτραχος, που ήταν μέσα στη κοιλιά της, δε χόρταινε.

Κάθε φορά που άνοιγε το στόμα της να μιλήσει, ανέβαινε αυτός μέχρι επάνω στο λαιμό της κι έσκουζε δυνατά... βρεκεκέξ κουάξ κουάξ, πεινάω.

Έφτασαν λοιπόν τα νέα και στον φίλο μας, που όπως είπαμε είχε μάθει τη γλώσσα των βατράχων. Μια και δυο λοιπόν σηκώνεται, πάει στο βασιλιά και του λέει: - Πολυχρονεμένε μου Βασιλιά, εγώ μπορώ να κάνω καλά τη θυγατέρα σου, αρκεί μόνο να κάνετε ότι θα σας πω.

Φέρνουν λοιπόν τη βασιλοπούλα μπροστά του, την κοιτάζει αυτός και λέει: -Δεν είναι τίποτα μεγαλειότατε, θα γίνει καλά η βασιλοπούλα.

-Πώς θα βγει ο βάτραχος από την κοιλιά της; Ρωτάει με αγωνία ο βασιλιάς.

-Αυτό είναι δικιά μου δουλειά, λέει αυτός, αλλά για να τον βγάλω θα πρέπει να μείνω μόνος με τη βασιλοπούλα.

-Και θα την αφήσω μόνη της με σένα;

-Ε, αν θες άφησε την μαζί μου, αν δε θες μην την αφήνεις, εγώ δε μπορώ να τη γιατρέψω αλλιώς.

Τι να κάνει ο βασιλιάς, έκανε ότι του ζήτησε αυτός ο παράξενος νέος.

-Φέρτε μου ένα καζάνι φρέσκο γάλα, και αφήστε μας μόνους, διατάζει τους υπηρέτες του βασιλιά.

Φέρνουν σε λίγο οι υπηρέτες ένα μεγάλο καζάνι γεμάτο φρέσκο μυρωδάτο, αχνιστό γάλα και το αφήνουν μπροστά στη βασιλοπούλα.

-Τώρα όμορφη βασιλοπούλα μου σκύψε επάνω απ' το καζάνι, της λέει.

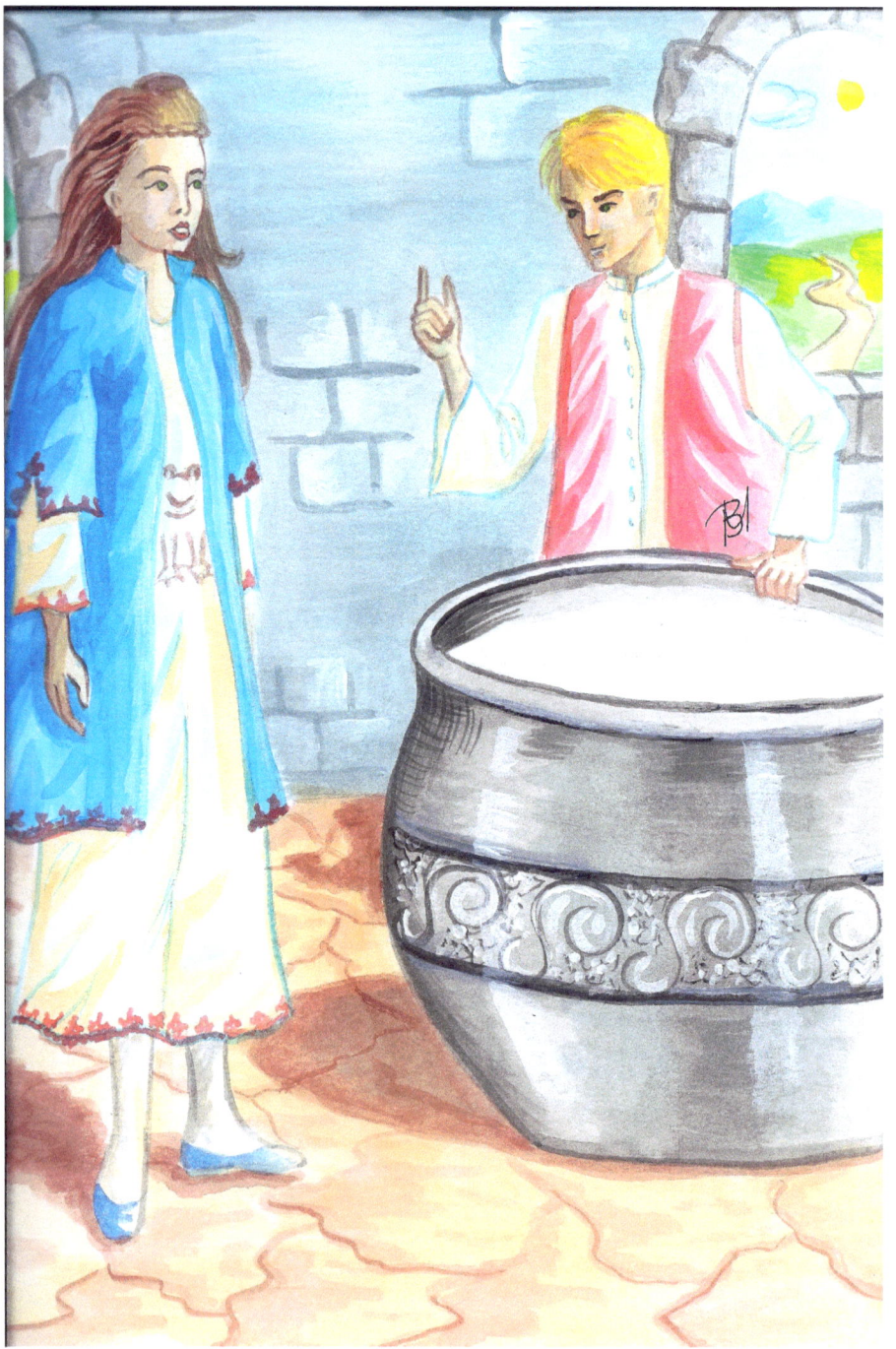

Σκύβει η βασιλοπούλα επάνω απ' το καζάνι, πάει κι αυτός από δίπλα της κι αρχίζει ν' ανακατεύει το γάλα και να σκούζει δυνατά λες κι ήταν βάτραχος: - Βρεκεκέξ κεκέξ κουάξ κουάξ ! Ειιι, συνάδελφε τι κάνεις εκεί μέσα στο σκοτάδι, δεν πιάστηκες ακόμη; Έλα έξω που 'ναι χαρά Θεού κι έφερα και φρέσκο γάλα να σε φιλέψω.

-Βρεκεκεκεκέξ κουάξ κουαααάξ, είμαι κλεισμένος εδώ μέσα στο σκοτάδι, είναι πολύ στενάχωρα και δεν μπορώ να βγω.

-Βρεεεεέ κεεεεέ κεεεέξ, έλα έξω σου λέω, φώναζε ο φίλος μας.

-Μωρέ δε μπορώ να βγω, είναι πολύ στενά, έλεγε ο βάτραχος και ξανάμπαινε πάλι μέσα στη κοιλίτσα της βασιλοπούλας.
Αυτός ανακάτευε το γάλα κι έλεγε και ξανάλεγε: - Βρεκεκέξ κεκέξ κουάξ κουάξ, σπρώξε και θα βγεις σου λέω.

Αυτός ανακάτευε το γάλα κι έλεγε και ξανάλεγε: - Βρεκεκέξ κεκέξ κουάξ κουάξ, σπρώξε και θα βγεις σου λέω.

-Βρεκεκεκεκέξ κουάξ κουαααάξ, δε μπορώ να βγω. Απαντούσε ο βάτραχος και ξανάμπαινε πάλι μέσα στη κοιλιά της. -Βρεεεεέ κεεεεέ κεεεέξ, μωρέ σπρώξε σου λέω και θα βγεις, έλεγε και ξανάλεγε αυτός.

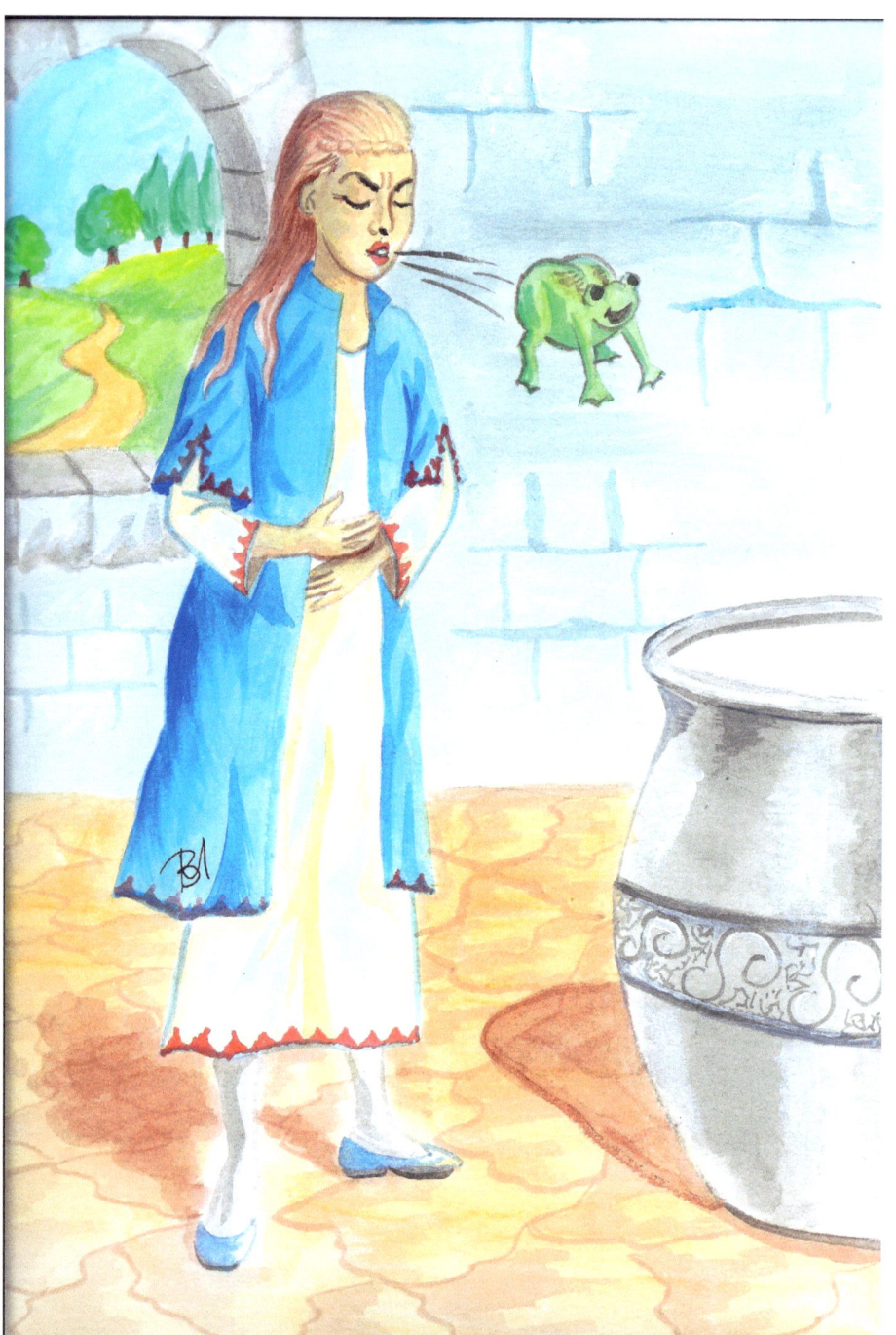

Σπρώχνοντας, σπρώχνοντας, στο τέλος τα κατάφερε να βγει. Μ' ένα πήδημα βρέθηκε έξω από την κοιλιά της κι έπεσε μέσα στο καζάνι με το γάλα. Ένας βάτραχος τεράστιος. Με το συμπάθιο ήταν μεγάλος ίσα με μια μεγάλη πιθαμή. Η βασιλοπούλα μόλις τον είδε λιποθύμησε, έπεσε κάτω ξερή.

Αυτό ήταν, μόλις συνήλθε η βασιλοπούλα, ξαναμίλησε όπως μιλούσε πριν.

Ο βασιλιάς κόντεψε να τρελαθεί απ' τη χαρά του. Κράτησε το λόγο του και του την έδωσε για γυναίκα του. Κι έζησαν αυτοί καλά κι εμείς καλύτερα.

Όσα μύθια τόσα αλήθεια.

Biographies

Nick Vafeiopoulos, alias **Nick Vafio**, vit les derniers 20 ans en Ecosse UK et il travaille comme réalisateur de film. Il croit que narration des contes est le meilleur moyen de communication avec l'âme humain.

Sileia Bahtse est diplômé de l' Academie des Beaux Arts de Lecce (Italie).

Elle est peintre, agiographe et restauratrice des icônes byzantines. Elle s'occupe avec l'illustration artistique des livres. Elle est membre actif au group artistique Ombre in Salonique.

Frank Vafeiopoulos est spécialiste IT et vit actuellement a Larissa. Il est un chercheur infatigable des divers formes de la Civilisation grec.

Βιογραφικά

Ο **Νίκος Βαφειόπουλος**, ζεί τα τελευταία 20 χρόνια στην Σκωτία και εργάζεται σα σκηνοθέτης. Πιστεύει ότι η αφήγηση παραμυθιών είναι ο καλύτερος τρόπος επικοινωνίας με την ψυχή του ανθρώπου.

Η **Σίλεια Μπαχτσέ** είναι πτυχιούχος της Ακαδημίας Καλών Τεχνών του Λέτσε (Ιταλία).

Είναι ζωγράφος, αγιογράφος και συντηρήτρια βυζαντινών εικόνων. Ασχολείται με την καλλιτεχνική εικονογράφηση βιβλίων. Είναι ενεργό μέλος της καλλιτεχνικής ομάδας Ombre στην Θεσσαλονίκη.

Ο **Φραγκίσκος Βαφειόπουλος** ζει στη Λάρισα και είναι τεχνικός υποστήριξης προϊόντων πληροφορικής (IT spécialiste). Παράλληλα ασχολείται με τη μελέτη του ποικιλόμορφου και πολυδιάστατου Ελληνικού Πολιτισμού.

Remerciements

Merci beaucoup toutes mes amis qui nous ont supporté avec désintérresement et leur amour profond et cordial pour être achevé et publié cet fable populaire en Format Kindle et Broché. Egalement nous remercions **Sileia Bahtse**, qui l'a illustré ingénieusement et avec special sensibilité. Nous remercions **Axougka-Kanaki Katerina** ayant rédigé le texte en tant que philologue.

Ευχαριστίες

Ευχαριστούμε πολύ όλους τους φίλους που μας υποστήριξαν με αφιλοκέρδεια και ειλικρινή αγάπη για να ολοκληρωθεί και να δημοσιευθεί αυτό το λαϊκό παραμύθι σε ηλεκτρονική και σε έντυπη μορφή. Ευχαριστούμε ιδιαιτέρως τη **Σίλεια Μπαχτσέ**, που το εικονογράφησε με εξαίρετη ευαισθησία και ευρηματικότητα. Ευχαριστούμε τη φιλόλογο **Αξούγκα-Κανάκη Κατερίνα** που επιμελήθηκε το κείμενο.

♪

♪

www.ingramcontent.com/pod-product-compliance
Lightning Source LLC
Chambersburg PA
CBHW041141180526
45159CB00002BB/699